ADÉLIE,

OU

UNE MÈRE ET SA FILLE,

COMÉDIE

EN UN ACTE ET EN PROSE.

Par J. B. VERZY.

A PARIS.

AN X. — 1802.

ADÉLIE,

OU

UNE MÈRE ET SA FILLE,

COMÉDIE

EN UN ACTE ET EN PROSE

PAR J. D. VEAUX.

A PARIS.

AN X. — 1802.

L'Auteur de cet Opuscule dramatique s'attend d'avance à des critiques plus ou moins injustes ; mais il ose espérer qu'une petite classe de lecteurs saura apprécier la délicatesse des sentimens qu'il a exprimés.

PERSONNAGES.

MÉLIANTE.

ADÉLIE, *sa fille.*

NINETTE, *suivante.*

VOLNEY, *amant d'Adélie.*

UN DOMESTIQUE.

La Scène est à la campagne, chez Méliante.

ADÉLIE,

OU

UNE MÈRE ET SA FILLE,

COMÉDIE.

SCENE PREMIÈRE.

Le théâtre représente un Salon élégamment décoré. A la gauche du spectateur, sur le premier plan de la Scène, est une table sur laquelle on voit un vase de forme antique, rempli de fleurs, une copie de ce vase presqu'achevée, des couleurs et des pinceaux. Sur le second plan, à droite, se trouve un guéridon; sur le troisième plan, l'on voit un forté-piano.

ADÉLIE, *seule.*

(*Elle achève d'exécuter sur le piano un petit morceau de musique vif et léger; se levant ensuite, elle dit avec un peu d'étourderie.*)

Ah ! voilà assez de musique ; il faut peindre à présent et achever mon vase. (*Elle prépare ce qui*

lui est nécessaire. Portant ensuite ses regards vers les fleurs qui lui servent de modèle.) Eh bien !..... déjà toute fanée, cette rose qui étoit si belle, celle-ci encore! le lilas aussi. Ah! ces pauvres fleurs, comme elles passent vîte ! (*Un peu étourdiment.*) Ce sont les miennes qui sont les plus fraîches à présent, voyez comme c'est désagréable. (*Elle regarde son ouvrage comparativement avec le modèle.*) Il me semble que j'ai fait cette ombre un peu trop forte... Non, mais non... Hé! il rend assez bien mon vase. (*Supposant sa maman auprès d'elle, elle se place de côté et lui montre son ouvrage.*) Comment le trouves-tu, maman? (*Elle répond pour sa maman.*) Point mal, ma fille. — Le dessin, l'ensemble te paroît-il bon? — Mais oui, il est assez exact et correct. — Le coloris? — Il est frais, brillant. Tu fais toujours bien quand tu veux ne pas aller en étourdie : ce qui t'arrive quelquefois. — Tu es donc contente? — Oui, ma fille, embrasse-moi. (*Dans le transport de sa joie, elle fait un mouvement pour embrasser sa maman, comme si elle étoit présente.* — Ah! oui, si tu savois comme cela m'encourage.

SCÈNE II.
ADÉLIE, MÉLIANTE.

MÉLIANTE.

Que fais-tu donc, ma fille?

COMÉDIE.

ADELIE.

Ah ! maman, je t'embrassois.

MÉLIANTE.

Tu m'embrassois ? tes petits contes sont toujours aimables.

ADELIE.

Mais non, ce n'en est pas un. Vois-tu, je m'amusois à faire un dialogue : je supposois que tu étois contente de moi...

MÉLIANTE, *affectueusement*.

Ce n'est pas une supposition...

ADELIE.

... et que tu m'embrassois.

MÉLIANTE, *embrassant sa fille*.

Chère enfant. (*Elle lui sourit avec satisfaction.*)

ADELIE.

Oui, regarde-moi ; fixe tes yeux dans les miens. Si tu savois quelle joie j'éprouve, lorsque le contentement brille ainsi dans tes regards, et que ton doux sourire semble me caresser. Mais dis-moi donc, hier au soir...

MÉLIANTE.

Eh bien ?

ADELIE.

Je n'ai pas osé t'en parler.

MÉLIANTE.

De quoi ?

ADELIE.

... Mais va, je m'en suis bien apperçue.

ADÈLE,

MÉLIANTE.

Explique-toi.

ADÈLE.

Oh! tu sais bien... en rentrant...

MÉLIANTE.

Il est vrai; j'avois un petit accès de mauvaise humeur; mais l'on en auroit à moins, je t'assure... (*Avec l'accent du mécontentement et de l'humeur.*) D'après ce que je venois d'apprendre...

ADÈLE.

Quelque chose qui te fit de la peine? Voyons, dis-moi tes petits chagrins. Tu sais bien que lorsque j'en ai...

MÉLIANTE.

Eh bien, mon enfant, imagine-toi que cette dame que je hais tant, avec laquelle je suis brouillée pour la vie, enfin madame Volney...

ADÈLE, *devenue subitement triste.*

Eh bien?

MÉLIANTE.

Imagine-toi qu'elle est venue résider dans ce même village-ci. Pouvois-je être plus malheureuse dans le choix d'une maison de campagne?

ADÈLE.

Quel si grand malheur?

MÉLIANTE.

L'on doit tout craindre d'une personne ennemie.

ADÈLE.

Ennemie! oh! tu emploies là un mot..... tu

traites cette dame... Est-il donc si grave le motif de votre mésintelligence ?

MELIANTE.

Comment ! s'il est grave ?

ADELIE.

Eh bien, fais-moi-le connoître, nous verrons bien.

MELIANTE.

A quoi bon ?

ADELIE.

Allons, ne te fais pas prier, je veux que vous me le disiez.

MELIANTE, *cherchant dans sa mémoire.*

Voyons... Il faut que je cherche à me rappeler..... d'abord... non, ce fut après..... je crois que notre inimitié commença...

ADELIE.

Oui, commença, sans que tu en saches dire le motif.

MELIANTE.

Mais enfin, elle me hait, nous nous haïssons.

ADELIE.

Eh ! non, maman. Tiens, crois-moi, l'on se donne bien de chagrin mal-à-propos quand l'on se boude ainsi. Je me rappelle qu'autrefois, comme cela, avec une de mes petites compagnes...

MELIANTE.

C'est bon, c'est bon. Brisons là-dessus. Une conversation dont madame Volney est l'objet n'a rien d'agréable pour moi, à beaucoup près.

(*Elle sort; Adélie reste pensive et inquiète.*)

SCENE III.

ADÉLIE, NINETTE.

NINETTE.

Enfin, vous êtes seule, mademoiselle : j'attendois ce moment avec la plus vive impatience.

ADELIE.

Tu as quelque chose à me dire.

NINETTE, *mystérieusement.*

Vraiment oui... Lafleur me quitte il n'y a qu'un moment.

ADELIE, *avec timidité.*

Comment! le domestique de......

NINETTE, *la contrefaisant.*

Oui, le domestique de... de celui dont vous n'osez prononcer le nom.

ADELIE.

Ah! Ninette, comment l'oserois-je? Si tout-à-l'heure tu eusses entendu maman, avec quelle amertume elle me parloit de la tante de ce jeune homme. Mais revenons ; que voulois-tu me dire ?

NINETTE.

Que Lafleur vient de venir tout à l'heure et qu'il m'a remis cette lettre.

ADÉLIE.

Une lettre!!! et vous l'avez reçue! ah dieux! si maman...... mais vous voudrez bien la rendre, j'espère, et cela le plutôt.......

COMÉDIE.

NINETTE.

Sérieusement, vous voudriez...?

ADÉLIE.

Oui, mademoiselle, je l'exige.

NINETTE.

Allons puisque vos intentions sont de chercher à vous faire haïr, je ne m'y oppose point.

ADÉLIE, *à part.*

Haïr ! il est vrai que ce renvoi...... si je pouvois. (*avec timidité et embarras.*) Dis-moi, Ninette, cette lettre..... est-ce qu'elle porte mon nom ?

NINETTE.

Voyez.

ADÉLIE, *la considérant après l'avoir reçue.*

Il n'y a point d'adresse.

NINETTE.

Cela est plus prudent.

ADÉLIE, *après quelques instans de réflexion pendant lesquels elle a paru vivement agitée par le désir de l'ouvrir et la crainte de mal faire.*

Non, je ne dois point l'ouvrir ! tenez, mademoiselle, vous la rendrez, je vous prie. (*Elle s'éloigne.*)

NINETTE, *à part et vîte.*

Sage enfant ! je l'admire ; mais j'ai promis de faire lire cette lettre. Quel moyen ? (*après avoir réfléchi.*) bon ! (*haut.*) Mademoiselle, un instant, je vous prie, je fais une réflexion, cette lettre n'a point d'adresse.

ADÉLIE.
Eh bien ?

NINETTE.
Tenez, je gage qu'elle est tout simplement de ce coquin de Lafleur, qui m'écrit pour me parler de son amour.

ADÉLIE
Allons, pensez-vous m'abuser ? le détour est un peu mal-adroit.

NINETTE.
Oh ! oui, tout me le fait croire, je me rappèle qu'en me la remettant..... (*Elle fait un mouvement pour décacheter la lettre.*)

ADÉLIE.
Attendez, en vous la remettant ?...

NINETTE.
Voilà, m'a-t-'il dit, une lettre pour la plus aimable des femmes.

ADÉLIE, *très-surprise et un peu piquée.*
Ah !..... et par-là il vouloit désigner... ?

NINETTE.
Tout simplement celle qu'il aime le plus : ainsi...
(*Elle brise le cachet de la lettre et en lit la première ligne.*)
« Aimable Adélie, elle est bien grande la
» témérité......

ADÉLIE.
Eh bien ! vous voyez...oh ! vous êtes insupportable.

NINETTE.

Vous me pardonnerez lorsque vous aurez entendu..... (*Elle s'apprête à lire.*)

ADÉLIE.

Non, je ne puis. (*Elle se retire avec humeur vers la table, et feint de s'occuper de son vase.*)

NINETTE, *avec finesse.*

Il n'y a pas de risque à lire haut, car personne ne m'écoute, à ce qu'il paroît. (*Elle répète ces derniers mots avec une intention malicieuse*) à ce qu'il paroît. (*Elle lit ensuite à haute voix. Adélie écoute furtivement avec la plus grande attention.*)

« Aimable Adélie,
» Elle est bien grande la témérité de vous
» écrire, mais j'ai cru absolument nécessaire de vous
» prévenir, que ce matin même, j'oserai me présenter chez votre maman......

ADÉLIE, *avec vivacité et en s'approchant de Ninette.*

Ah ciel!

NINETTE, *lisant.*

..... » J'ai trouvé, pour faire cette démarche
» un prétexte très-plausible, et je ne puis résister
» plus long-tems au plaisir de vous voir, et de
» vous entendre. Belle Adélie, je vous dois aussi
» l'aveu d'une autre hardiesse, je jouis de votre
» vue, je contemple vos traits presqu'à chaque
» instant du jour ; à l'aide d'un télescope, je vous

» vois au jardin, sur la terrasse, dans la galerie,
» je vous suis d'appartemens en appartemens.

» Adieu, chère Adélie, puisse l'amour qui me
» fait commettre tant de fautes, les rendre un
» peu excusables à vos yeux ! »

ADÉLIE, *avec inquiétude.*

Ah dieux ! se présenter chez maman !.... Que je crains les suites de cette imprudence !

NINETTE, *avec humeur.*

D'appartemens en appartemens.....

ADÉLIE.

Que veux-tu dire ?

NINETTE.

Peut-on être plus insdiscret ? nous sommes trois femmes ici ; tantôt l'une, tantôt l'autre, se trouve en négligé ; on croit être seule, l'ajustement est plus ou moins en désordre, va-t-on songer qu'un jeune homme vous voit avec son maudit télescope ? et justement ce matin..... j'y songe à présent, oh ..! c'est une chose indigne !

ADÉLIE.

Quelles idées !... Tu vas supposer....

NINETTE.

Ah ! fripon, vous jouez de ces tours-là.... mais cherchons donc un peu où se trouve placé ce dangereux observatoire...... ah ..! voyez-vous ? je gagerois que c'est dans ce charmant pavillon... Ah !

mademoiselle, que n'avons-nous le beau télescope qui est à Paris, dans le cabinet de votre maman !

ADELIE, *avec une vive joie, qu'elle voudroit dissimuler, et baissant un peu la voix.*

Il est ici.

NINETTE.

Vraiment !

ADELIE.

Oui, Ninette.... c'est un meuble de campagne, maman l'a fait apporter.

NINETTE.

Quel bonheur ! aimable maman ! que je lui sais gré de cette attention !... Je cours... dites-moi où le trouverai-je ?

ADELIE.

Mais.....

NINETTE.

Bon ! il n'est pas nécessaire, je vais tout bouleverser de fond en comble. Ne vous impatientez pas. (*Elle prend la main d'Adélie, lui fait tenir la lettre et sort en courant.*)

SCÈNE IV.

ADELIE, seule. (*Après avoir réfléchi quelques instans et parcouru la lettre des yeux.*)

IL viendra... (*Elle soupire.*) Que je vais être tremblante et embarrassée. Un seul mot ne peut-il pas faire découvrir.....? (*Elle s'interrompt brusquement*

par un mouvement de crainte, et s'empresse de cacher la lettre dans son sein : elle dit ensuite après avoir écouté.) Ce n'est rien. Voilà maintenant que je crains la présence de maman. (*Elle soupire.*) Aussi c'est cette funeste brouillerie !

SCÈNE V.

ADÉLIE, NINETTE.

NINETTE, *entrant précipitamment un télescope à la main.*

LE voici, mademoiselle, le voici ! Tout seconde nos projets. Du premier coup... je vais, j'ouvre et je trouve.

ADÉLIE.

O ma chère Ninette ! que je suis contente !... Dis-moi, en l'apportant, as-tu passé sur la terrasse ?

NINETTE.

Vous craignez qu'il ait pu l'appercevoir, n'est-ce pas ? Eh ! tant mieux ! tant mieux ! je l'ai tenu exprès bien en évidence en passant le long de la galerie : je suis bien aise qu'il sache qu'on peut lui opposer instrument à instrument. Mais voyons, disposons-le donc bien vite. Je meurs d'impatience.

ADÉLIE.

Je songe à une chose : s'il alloit nous voir.

NINETTE.

Quel mal donc ? toujours des craintes, des si... des...

COMEDIE.

ADÉLIE.

Laisse-moi parler au moins. S'il alloit nous voir ainsi occupées à le considérer..... Tu dois trouver comme moi.

NINETTE.

Je vous entends. Dans le fond vous avez raison ; l'amour-propre de tous ces jeunes gens est si prompt à s'applaudir. Il faut songer au nôtre, c'est bien vu. Mais écoutez, il est un moyen bien simple... Plaçons-nous au fond de l'appartement ; les persiennes fermées le rendent très-obscur. Nous verrons aussi bien, et ne pourrons être vues.

ADÉLIE.

Tu as raison. (*Ninette dispose le télescope sur un guéridon.*) C'est bon. Voyons, laisse-moi jeter un coup d'œil (*Après avoir placé un moment l'œil au télescope.*) ah ! ma chère Ninette, je viens de le voir, lui-même ; Volney. Regarde. ... mais non laisse-moi voir encore........ ce pauvre Volney ! comme il a l'air triste !

NINETTE.

S'il m'étoit permis d'entrevoir.

ADÉLIE.

Tout à l'heure.

NINETTE.

Une minute seulement.

ADÉLIE.

Tu es tourmentante ! allons, regarde, mais vîte, dépêche-toi.

B

ADÉLIE,

NINETTE, *l'œil au télescope.*

Toujours aussi aimable! comme il est intéressant avec son petit air boudeur.... On diroit qu'il médite quelque chose. Le voilà qui s'avance; il sourit à présent.

ADÉLIE, *poussant Ninette.*

Ah! je t'en prie, je veux le voir sourire.

SCÈNE VI.

ADÉLIE, MÉLIANTE, NINETTE.

MÉLIANTE, *à Ninette.*

Eh bien! la voilà, mademoiselle est ici pendant que je la sonne depuis un quart d'heure. Rien n'est prêt dans mon appartement et elle s'occupe tranquillement à jouer.

(*Ninette sort. Méliante qui, en entrant, tenoit à la main un sac ou ridicule, le suspend au dossier d'un siège placé vis-à-vis le forté.*)

SCÈNE VII.

MÉLIANTE, ADÉLIE.

MÉLIANTE.

Eh bien, Adélie, qu'observois-tu donc? tu paroissois fort animée.

ADÉLIE, *avec embarras.*

Oh! rien, maman; rien du tout.

COMÉDIE.

MÉLIANTE.

Comment ! rien ? et tu avois l'œil au télescope.
(*Elle y regarde.*)
C'est ce joli pavillon, sans doute, que tu observois. Vraiment il en vaut la peine. L'ensemble et les détails sont d'une élégance.... !

ADÉLIE.

Tu as raison ; mais, je t'en prie, laisse-moi changer.... je veux te faire voir un bien plus beau point de vue. (*Elle veut changer la direction du télescope.*)

MÉLIANTE, *l'en empêchant*.

Tout à l'heure ; ne dérange rien. Je crois avoir apperçu quelqu'un dans ce pavillon. Oui vraiment, un jeune homme !

ADÉLIE, *à part, avec inquiétude*.

Ah dieux ! heureusement que maman ne le connoît point.

MÉLIANTE.

Oh ! mon enfant, quelle singulière rencontre ! tu ne t'imaginerois jamais.... ! Ce jeune homme est aussi en observation avec un télescope !

ADÉLIE, *à part, avec une vive inquiétude*.

Que je souffre !

MÉLIANTE.

Vraiment, cette singularité ;..... j'en suis toute émerveillée. Et toi ? Ce qui rend la chose plus piquante, c'est que l'on jureroit qu'il regarde de notre côté, ici même.

ADÉLIE;

ADELIE.

Oh! ici! il te semble; mais, vois-tu, c'est l'éloignement.... l'effet de la perspective....

MELIANTE.

L'éloignement, l'effet de la perspective, tout cela est fort bon; (*Elle regarde sa fille avec attention.*) mais dans l'instant je vais mieux savoir à quoi m'en tenir. Ce jeune homme vient de placer un vieux tableau au dessous de son télescope, et il y crayonne quelques mots; son bras m'empêchoit de lire, mais voyons à présent. Ah! oui, je distingue parfaitement.

ADELIE, *à part, se désespérant.*

Ah dieux! tout va se découvrir.

MELIANTE.

L'aventure commence à m'intéresser, elle est vraiment originale. Ce sont des vers, je crois; oui. Ecoute-les. (*Prononçant comme une personne qui lit des caractères affoiblis par l'éloignement.*)

Quoi donc? un télescope entre tes mains aussi!
L'heureux hazard! mais, à ton tendre ami,
Pourquoi te dérober? viens dans la galerie,
De grace, un seul instant, viens, ma chère Adélie.

MELIANTE, *avec sévérité.*

Ma chère Adélie!!!... je ne puis revenir de mon étonnement. (*Elle se lève.*) Quoi! des intrigues secrètes, avec cet air d'ingénuité!... Vous pleurez?... ah! retenez-le bien, ces larmes ne sont que le triste

COMÉDIE.

présage de celles que vous vous préparez, ainsi qu'à votre malheureuse mère. (*Adélie, accablée de douleur et sanglottant, s'éloigne de sa maman.*)

MÉLIANTE, *à part.*

Mes reproches l'ont accablée. Pauvre enfant ! c'est la première fois qu'elle en reçoit. Je devine qui l'a pu entraîner à de semblables imprudences..... cette perfide Ninette !.... voyons, il faut que je lui parle...... (*Elle tire un cordon de sonnette.*)

SCENE VIII.

ADÉLIE, NINETTE, MÉLIANTE.

NINETTE.

Vous avez sonné, madame.

MÉLIANTE.

Approchez...., bon sujet.

NINETTE.

Moi, madame ? qu'ai-je donc fait ? je puis vous protester...

MÉLIANTE.

Vous êtes l'innocence même, n'est-ce pas ? Une mère peut être sans inquiétude lorsqu'elle vous sait auprès de sa fille. Aucun jeune homme ne parviendra jamais à commencer de liaison...

NINETTE.

Vous dites bien vrai, madame ;... Un jeune homme ! ah ! il seroit bien venu ! moi qui les hais tant !

MÉLIANTE, *à demi-voix.*

Quelle effronterie !

ADÉLIE, *s'approchant de sa maman.*

Sortez, Ninette.

Ninette sort.

SCÈNE IX.

ADÉLIE, MÉLIANTE.

ADÉLIE.

Ah ! maman, pardonne à ta fille ; elle n'aura plus de secrets pour toi ; toutes ses pensées, tous ses torts te seront connus.

MÉLIANTE.

Ma chère enfant !

ADÉLIE.

Si tu savois combien tes reproches... Je t'en prie, promets-moi de ne plus me gronder ; promets-le-moi, car j'ai encore des fautes à t'avouer, et jamais je n'oserois.....

MÉLIANTE.

Des fautes encore !

ADÉLIE.

Hélas ! oui, maman.

MÉLIANTE.

Voyons, ma fille : puisque je vais être ta confidente, je n'aurai plus que le droit de t'adresser des conseils. Parle avec confiance.

COMÉDIE.

ADELIE, *avec embarras.*

Ce matin... ce matin j'ai... reçu...

MELIANTE.

Ensuite ?

ADELIE, *avec embarras.*

J'ai reçu... tu ne me gronderas pas beaucoup, n'est-ce pas ?

MELIANTE.

Non, non. Qu'as-tu reçu ?

ADELIE, *avec embarras.*

J'ai reçu, ce matin... une lettre.

MELIANTE.

Une lettre !

ADELIE.

Pardonne-moi. Je vais te la montrer.

MELIANTE.

Voyons ton porte-feuille.

(*Adélie se détourne un peu de sa maman, et tire en rougissant, la lettre de son sein.*)

MELIANTE, *après avoir lu la lettre des yeux.*

Eh bien ! l'on aura le plaisir de le voir.

ADELIE, *avec timidité.*

Dis-moi, je t'en prie, ton accueil...?

MELIANTE.

..... Ne devra-t-il pas être imposant, sévère ?

ADELIE.

Je crois que oui, maman ; mais.....

MELIANTE.

Mais ?

ADÉLIE.

Ce sera bien difficile pour toi ; tu es si douce, si bonne.....

MELIANTE.

Ainsi tu crains que je ne m'en tire pas bien et que je lui montre trop de douceur ?.... réponds donc.

ADELIE, *boudant.*

Oui, répondre.... pour faire semblant de ne pas m'entendre.

MELIANTE.

Rassure-toi, je badinois ; je le recevrai bien... mais apprends-moi, je te prie, à quelle famille appartient ce jeune homme ; dans laquelle de nos sociétés l'as-tu apperçu ?

ADELIE.

Tu sauras tout ; mais pour aujourd'hui, je t'en supplie, n'exige pas....

MELIANTE.

Quelle raison ? N'as-tu pas assez de preuves de la bonté de ta maman.

ADÉLIE.

Ah ! si tu savois combien j'en suis touchée.

MELIANTE.

Prouve-le-moi donc, point de demi-aveux.

ADELIE.

Ma reconnoissance......

MELIANTE.

C'est bon, tu m'impatientes. Voyons....

SCÈNE X.

MÉLIANTE, ADÉLIE, un Domestique.

Le Domestique, *annonçant*.

Madame, un voisin de campagne demande à vous parler.

Méliante.

Faites entrer.

SCÈNE XI.

ADÉLIE, MÉLIANTE.

Méliante.

Je gagerois que ce voisin...

Adelie.

Oh oui, je n'en doute point.

Méliante.

Ainsi je vais apprendre de sa bouche même ce que tu n'as pas voulu...

Adelie.

Paix donc; l'on entre.

SCÈNE XII.

ADELIE, MÉLIANTE, VOLNEY.

VOLNEY, *avec embarras.*

Madame, vous aurez lieu, sans doute, d'être étonnée d'une visite aussi indiscrète et aussi inattendue...

MÉLIANTE, *avec une légère intention de finesse.*

Elle n'est point, monsieur, tout ce que vous voulez bien dire.

VOLNEY.

..... Peut-être, cependant, en faveur du motif.....

MÉLIANTE.

Comment donc? monsieur, des motifs, des excuses, entre voisins, à la campagne! N'est-on pas heureux d'y rencontrer des personnes dont la société puisse offrir les agrémens que donne l'éducation?

VOLNEY.

C'est précisément une semblable réflexion, sur les agrémens que peut procurer une société choisie, qui a fait naître le petit projet que je venois soumettre à votre approbation. Le voici : Ce village offrant, en ce moment, la réunion de plusieurs personnes de Paris et de la meilleure société; il s'agiroit de s'assembler, plusieurs fois par semaine, pour faire de la musique, et se livrer en commun aux autres amusemens que la société trouveroit bon d'adopter.

COMÉDIE.

MELIANTE.

Charmant projet ! charmant ! Approche donc, ma fille. (*à Volney.*) Elle est un peu timide vis-à-vis de ceux qu'elle voit pour la première fois. (*A sa fille.*) Viens donc. (*A Volney.*) Votre proposition, monsieur, est faite pour plaire généralement. Je vous sais, pour ma part, beaucoup de gré, et du projet et de la communication, que vous avez bien voulu nous en faire.

VOLNEY.

Je ne saurois vous exprimer, combien je suis sensible à ces témoignages de bienveillance.

MELIANTE, *avec une intention malicieuse.*

Ils sont bien dus à celui qui, comme vous, monsieur, n'a pour véritable but, dans ses démarches et ses visites, que le progrès des arts.

SCENE XIII.

LES PRECEDENS, NINETTE.

(*Elle entre pour espionner, et se tient d'abord au fond de l'appartement.*)

MELIANTE, *à sa fille.*

Eh bien ? tu craignois tant de manquer d'émulation à la campagne, de n'être point au courant des nouveautés....

VOLNEY.

Quant aux nouveautés en musique, je suis à portée, par mes liaisons avec nos meilleurs compositeurs, de recevoir, l'un des premiers, tout ce qui paroît. Aujourd'hui même, j'ai reçu divers morceaux..... (*Il les déplie sous les yeux de Méliante, et les lui remet.*)

MELIANTE.

C'est très-bien. (*Lisant.*) « PLAINTES D'UN AMANT ÉLOIGNÉ DE CELLE QU'IL AIME ».... Cette romance fait partie, si je ne me trompe, d'une comédie intitulée..... intitulée.... Le titre m'échappe..... (*A Volney.*) Mais vous devez connoître cela. La scène se passe à la campagne; l'amant s'introduit auprès de sa belle, en trompant la mère à l'aide d'un prétexte. Vous remettez-vous maintenant?.... Adélie, tu dois savoir ce que je veux dire..... Quoi qu'il en soit, je suis curieuse d'entendre cette romance. J'augure bien de la musique. Voyons, tu vas me faire le plaisir de l'exécuter.

ADELIE, *à demi-voix.*

Je t'en prie, maman, dispense-moi.....

MELIANTE.

Vas-tu faire l'enfant? allons, allons; tes auditeurs seront indulgens.

(*On se place dans l'ordre suivant*:
NINETTE, *debout*; ADELIE, *assise vis-à-vis le forté*; VOLNEY, *debout auprès*

COMÉDIE.

d'elle; MELIANTE, *assise assez loin des précédens.*

ADELIE, *après avoir préludé, chante en s'accompagnant.*

Loin d'une amie adorée,
Qu'un tendre amant est malheureux !
Son inquiète pensée,
En vain, à chaque instant, la retrace à ses yeux ;
Le sombre ennui qui le dévore,
Par ce doux souvenir, semble s'accroître encore.

Loin de celle qu'il adore,
Qu'un tendre amant est malheureux !

Mais, auprès de son amie,
Quels transports éprouve son cœur !
Tourmens, chagrins, tout s'oublie,
Si d'un léger sourire il obtient la faveur.
Son ame est émue et ravie,
Son sein brûle du feu d'une nouvelle vie.

Ah ! c'est auprès d'une amie,
Là, seulement, qu'est le bonheur.

(*Pendant qu'Adélie chante les couplets précédens, Volney fait un signe à Ninette et lui montre une lettre. Celle-ci s'approche pour la recevoir ; mais au même moment, Méliante, tournant la*

tête vers eux, Ninette s'éloigne. Ce même jeu se répète plusieurs fois. Volney, désespérant alors de pouvoir remettre cette lettre sans être apperçu, la glisse dans le ridicule suspendu au dossier du siège d'Adélie, et passe ensuite de l'autre côté, en faisant des signes à Ninette. Celle-ci lui fait signe qu'elle l'entend, et s'empare bientôt du ridicule pour l'emporter.

MÉLIANTE, *voyant Ninette emporter son sac.*

Où portez-vous...? donnez-le-moi.
(*Ninette le donne lentement et éprouve, ainsi que Volney, une vive inquiétude qui va toujours croissant.*)

(*Méliante pose le sac sur ses genoux. Elle regarde fréquemment sa fille et lui prête une oreille vivement attentive. Elle ouvre son sac et en tire un mouchoir. Elle l'y remet quelques instans après, et suspend son ridicule au pommeau de son siège.*)

NINETTE *qui a suivi des yeux tous les mouvemens de Méliante, à demi-voix, à Volney.*

Quel bonheur ! ! !

MÉLIANTE, *à Volney, après la fin des couplets.*

Vous l'avez suivie, monsieur ; elle a fait bien des fautes, sans doute ?

VOLNEY.

Mademoiselle s'est accompagnée avec un rare talent.

MÉLIANTE.

Vous êtes trop indulgent.

ADÉLIE, *à sa maman.*

Maman, tu as laissé une lettre sur toi en fouillant dans ton sac.

MÉLIANTE, *prenant la lettre sur ses genoux, avec une vive surprise.*

Une lettre !!! (*Elle en lit l'adresse et jette un regard sévère sur Volney.*).... Flatterie à part, vous n'avez pas été mécontent. (*Elle se lève et prend une attitude pleine d'une dignité sévère.*) J'ai cherché à lui donner quelques talens agréables, et, j'aime à en convenir, mes soins n'ont pas été tout-à-fait perdus ; mais ma fille a des qualités dont une mère peut s'enorgueillir à plus juste titre...

VOLNEY, *avec confusion.*

Personne, madame, n'a une plus haute opinion que moi...

MÉLIANTE.

Votre conduite, monsieur, dément, ce me semble, hautement vos discours. C'étoit trop peu pour vous, d'avoir adressé ce matin à ma fille, une première lettre, qu'elle-même a remise entre mes mains ; vous avez voulu pousser la hardiesse et l'outrage, jusqu'à en remettre une en ma présence même.

(*à part.*) VOLNEY.

Ciel ! ciel !... Ah ! madame, elle est bien méritée, je l'avoue, la confusion que j'éprouve ; mais

permettez-moi, je vous en supplie, quelques mots d'explication.

MELIANTE.

Voyons, monsieur, parlez.

VOLNEY.

Épris depuis long-tems, des charmes de Mlle. votre fille, il étoit de mon devoir, j'en conviens, de solliciter d'abord votre approbation; mais étant le proche parent d'une personne, qui a eu le malheur de perdre votre amitié.....

MELIANTE, *avec une vivacité involontaire.*

Quoi ! seriez-vous parent de madame...? Achevez, je vous prie.

VOLNEY.

Je suis le neveu de madame Voluey.

MELIANTE, *à demi-voix, avec froideur et mécontentement.*

Je vous en félicite.

VOLNEY.

C'est là le motif, madame, qui m'a toujours fait différer auprès de vous une démarche d'où dépendoit le sort de ma vie. M'étant déterminé aujourd'hui à une première visite, j'ai cru devoir en prévenir mademoiselle votre fille. Je l'ai osé, et je me suis ainsi donné un premier tort. Quant à la seconde lettre, elle a été écrite par ma tante; et peut-être cette circonstance pourra un peu affoiblir à vos yeux l'excès de ma témérité.

COMÉDIE.

MÉLIANTE.

Un peu. Vous dites bien. Mais laissant à part les torts qui vous sont personnels, il me reste toujours le droit, ce me semble, de trouver très-étrange que madame votre tante, après que toute liaison a été rompue entr'elle et moi, se permette encore d'écrire à ma fille, et à mon insu. A mon insu... Le motif s'en devine, vraisemblablement je suis aussi bien traitée dans ses écrits que par ses propos...

VOLNEY.

Ah! madame, soyez assurée que dans tous ses discours, comme dans ses écrits, les égards, l'estime et la considération qui vous sont dus......

MÉLIANTE.

Laissons cela. Je sais très-bien ce que je dois croire. (*Décachetant la lettre.*) Il seroit peut-être plus digne de moi de vous rendre cette lettre, sans me soucier de ce qu'elle peut renfermer ; mais enfin je veux connoître le but de cette correspondance. Adélie, puisqu'elle s'adresse à vous, (*Elle lui remet la lettre.*) lisez, je vous prie, et à haute voix.

ADÉLIE, *lisant.*

« Aimable Adélie,
» Vous n'ignorez point, je le présume, que je
» suis venue résider au même village que votre chère
» maman. Le vif désir d'une réconciliation est le seul
» motif de ce rapprochement. J'ai résolu de tout tenter
» pour y parvenir : démarches, avances, sacrifices

C

» d'amour-propre ; rien ne me coûtera pour recouvrer
» cette incomparable amie. J'irai me jeter dans ses
» bras, prête à me soumettre à tout ce qu'elle exig...

MÉLIANTE, *avec émotion.*

Assez ! (*Elle prend la lettre des mains de sa fille, et dit à demi-voix :*) Que j'étois injuste ! (*Elle fait quelques pas vers Ninette et lui dit rapidement quelques mots qui ne sont point entendus. Elle finit en disant haut :*) Le plus promptement.

NINETTE, *sortant.*

Oui, madame.

SCÈNE XIV.

ADÉLIE, MÉLIANTE, VOLNEY.

VOLNEY, *avec le désordre du sentiment.*

Vous venez de l'entendre, madame, le langage naïf et touchant d'une ancienne et intime amie ; mais que cette lettre tracée à la hâte est un foible interprète de ses sentimens ! Permettez qu'elle-même vienne vous les exprimer ; consentez ; accordez à mes instances..

ADÉLIE.

Maman, s'il faut y joindre les miennes...

MÉLIANTE.

Qu'elle vienne chez moi ? Non, non. Cela ne sera point.... C'est à moi qu'appartient le droit d'aller la première l'embrasser, et je vais à l'instant même...

ADÉLIE, *se jetant au col de sa maman.*

Ah ! maman, ma bonne maman !

COMÉDIE.

VOLNEY, *transporté de joie et couvrant de baisers les mains de Méliante.*

Ah! madame...

SCENE XV ET DERNIÈRE.

LES PRÉCÉDENS, NINETTE.

NINETTE.

Madame, la voiture est prête.

MÉLIANTE, *à Volney, avec affection.*

Consentirez-vous à nous accompagner?

VOLNEY.

Ah! madame, que ne puis-je exprimer...?

Ninette apporte les schals de Méliante et d'Adélie et les leur ajuste. Adélie d'un côté et Volney de l'autre, arrangent avec empressement les plis du schal de Méliante. Les femmes sourient entr'elles du soin que prend Volney: il s'en apperçoit et sourit aussi.

MÉLIANTE.

Allons. (*Elle est sur le point de prendre le bras de Volney pour sortir.*)

ADÉLIE, *tirant sa maman à l'écart.*

Écoute. (*Elle parle à l'oreille de sa maman.*)

MÉLIANTE, *à Volney.*

Vous ne savez pas ce que ma fille...

ADÉLIE, *voulant empêcher sa maman de parler.*

Non, non. Ah! maman, je t'en prie.

MELIANTE.

Elle me fait observer qu'elle a toujours appelé votre tante, sa petite maman. Je n'oserai plus, dit-elle. Ainsi la voilà bien embarrassée.

VOLNEY.

Ah ! madame... si j'osois proposer un titre...

MELIANTE, *regardant tour-à-tour, avec bonté, Volney et sa fille.*

Oui... j'entrevois déjà qu'il ne sera point si difficile d'en trouver un bien joli et bien aimable. Ne différons plus, mes enfans ; volons dans les bras de mon amie, et n'oublions jamais qu'il n'est point de bonheur sans l'union et l'amitié.

FIN.

www.ingramcontent.com/pod-product-compliance
Lightning Source LLC
Chambersburg PA
CBHW030116230526
45469CB00005B/1662